Couvertures supérieure et inférieure manquantes

LES ARTS

A LA

COUR DES PAPES

NOUVELLES RECHERCHES SUR LES PONTIFICATS

DE MARTIN V, D'EUGÈNE IV, DE NICOLAS V, DE CALIXTE III
DE PIE II ET DE PAUL II

PAR

EUGÈNE MÜNTZ

―――

Extrait des MÉLANGES D'ARCHÉOLOGIE ET D'HISTOIRE
publiés par l'Ecole française de Rome.

―――

ROME
IMPRIMERIE DE LA PAIX DE PHILIPPE CUGGIANI
Rue della Pace, 35.
1884

LES ARTS A LA COUR DES PAPES

NOUVELLES RECHERCHES SUR LES PONTIFICATS
DE MARTIN V, D'EUGÈNE IV, DE NICOLAS V, DE CALIXTE III, DE PIE II ET DE PAUL II.

Lorsque j'ai publié, en 1878-1879, les deux premiers volumes de mon travail sur les arts à la cour des Papes, les archives formées au Campo Marzo par le gouvernement italien n'étaient ouvertes que depuis un petit nombre d'années et le classement se ressentait forcément de la précipitation avec laquelle on avait procédé à l'organisation de ce vaste dépôt. Quant aus Archives secrètes du Vatican, l'accès en était entouré de difficultés sur lesquelles on me dispensera d'insister ici : c'est à peine si, au prix des plus persévérants efforts, j'avais pu obtenir communication d'une douzaine de registres. Depuis, la haute sollicitude témoignée aux études historiques par le nouveau souverain pontife a livré sans réserve aucune aux travailleurs les trésors de l' " Archivio Segreto „ : je n'ai pas été le dernier à profiter de cette faveur insigne, et je viens aujourd'hui offrir au public le résultat de mes nouvelles investigations. J'y joins un certain nombre de documents supplémentaires empruntés aux Archives du Campo Marzo, ou à celles d'autres villes italiennes, notamment de Florence, ainsi que des notices recueillies dans des ouvrages imprimés. J'insiste sur cette dernière catégorie d'informations, car de nos jours la recherche de l'inédit fait trop souvent oublier combien de précieuses indications sont perdues dans les poudreux in-folios des trois derniers siècles et même dans les plaquettes de celui-ci.

Quelques observations sur les registres de l' "Archivio Segreto „ trouveront utilement leur place ici. Ces registres — c'est à dire

ceux qui contiennent des pièces comptables — sont d'ordinaire les copies de ceux du Campo Marzo ou vice versa; les doubles, les triples même y abondent. J'ai donc du écarter tous les documents qui ne faisaient que répéter les mentions contenues dans les registres du Campo Marzo (et je ne parle pas seulement ici des reproductions littérales, mais encore des analyses, extraits ou paraphrases), alors toutefois qu'ils n'offraient pas de détails nouveaux. Les dates de ces documents diffèrent souvent, à la vérité, mais cette différence n'est qu'apparente. Pour qui est tant soit peu au courant des règles de la comptabilité publique — et celle des papes du XVe siècle mérite d'être proposée en exemple — il est à peine nécessaire de rappeler que le même paiement donne lieu à toute une série d'opérations distinctes, l'ordonnancement, la délivrance du mandat, la présentation à la caisse du trésorier, la remise des espèces. Parfois ces opérations ont pu avoir lieu le même jour: d'ordinaire un intervalle plus ou moins long les sépare; soit autant de dates inscrites sur les registres correspondants.

Avant de laisser la parole aux documents, j'ai encore un devoir à remplir. C'est toujours pour moi un vif plaisir que de pouvoir publiquement exprimer ma gratitude aux confrères, aux amis, qui veulent bien m'assister au cours de ce long et pénible travail, dont l'achèvement exigera encore plus d'un effort. Je dois tout d'abord rappeler que c'est mon ancien collègue de l'Ecole de Rome, M. Léon Clédat, aujourd'hui professeur à la Faculté des lettres de Lyon, qui a le premier pénétré dans les Archives du Campo Marzo et m'a montré la voie à suivre (1). Dans ces mêmes archives, M. le chevalier Antonio Bertolotti, alors chargé de la surveillance de la salle de lecture, aujourd'hui directeur des Ar-

(1) Voy. son intéressant travail intitulé *Les archives italiennes à Rome*, dans la *Bibliothèque de l'Ecole des chartes*, t. XXXVI.

chives d'Etat de Mantoue, a fait preuve d'une obligeance que je ne saurais assez reconnaître. Le même esprit de courtoisie et de confraternité, je l'ai rencontré chez M. le chevalier Gaetano Milanesi, l'éminent directeur des Archives d'Etat de Florence. Enfin, condamné à ne visiter Rome que pendant les courts loisirs que me laissent mes fonctions, je dois tout particulièrement remercier ici M. le Professeur Giovanni Gatti et M. le chanoine Pietro Wenzel du concours qu'ils ont bien voulu me prêter : si, contrairement à la règle que je me suis imposée, je livre au public un certain nombre de pièces que je n'ai pas pu collationner moi-même sur les originaux, je ne le fais qu'en considération de l'autorité bien établie dont jouissent ces deux habiles paléographes.

LE PAPE MARTIN V À FLORENCE

Le séjour de Martin V à Florence a été le point de départ de travaux nombreux et importants, auxquels se rattachent les noms de quelques artistes célèbres. Entré dans la capitale de la Toscane le 26 février 1419, le pape la quitta le 9 septembre de l'année suivante. Dans l'intervalle, la République florentine ne négligea rien pour honorer son hôte et pour décorer dignement le palais de Santa Maria Novella, qu'elle lui assigna pour demeure (1). Ghiberti fut chargé de fournir le dessin de l'escalier

(1) « A tempo di questi priori di Gennaio e Febbraio, si deliberò di murare nel convento de' frati predicatori di Santa Maria Novella di Firenze, per abitazione di papa Martino V, che dovea venire ad abitare in Firenze, e fecesi abituro con sale e camere magnifiche, come si richiedeva, e che fare si potè in sì brieve tempo, è quali fecione fare gli operai di Santa Maria del Fiore, co' denari di detta opera e spesevisi circa 1500 fiorini, e oltre all'arme del comune vi si fece il segno dell'arte della Lana, come oggi si vede.

« Dipoi a dì 26 di Febbraio 1418 entrò in Firenze il detto papa Martino V, ch'era prima Messer Oddo della Colonna innanzi fusse papa,

conduisant à l'appartement pontifical (1), Donatello, de sculpter le lion de pierre destiné à prendre place sur une colonne dans le même escalier. Quant à la salle principale de l'appartement, elle se distinguait par ses vastes dimensions : c'est là que Léonard de Vinci et Michel-Ange exposèrent dans la suite leurs cartons: c'est là aussi que Piero di Cosimo exécuta ce " carro della Morte „ qui frappa si vivement l'imagination de ses contemporains (2). Ce fut encore à l'occasion du séjour de Martin V que la chapelle, dite des Papes, parce que quatre souverains pontifes y avaient officié, fut décorée de peintures (3), ainsi que la façade même de Santa Maria Novella (4).

Le pape de son côté tint à perpétuer son souvenir par des

entrò per la porta a S. Gallo; e andorongli incontro infino a S. Gallo fuori della porta i capitani della parte Guelfa con loro collegi e missonlo sotto a un bello stendardo di seta foderato il cielo d'ermellini e drappelloni di baldacchino: e giunto alla porta a uno altare dal lato ritto fattovi, si fermò, e dopo alcune orazioni dettevi, entrò nella porta e lasciò i capitani della parte, e in sua compagnia intorno al cavallo entrorono i nostri magnifici Signori priori e gonfaloniere di giustizia addestrandolo, e messonlo sotto a uno ricchissimo e trionfale stendardo più che non era il primo, e andò a visitare la chiesa di Santa Maria del Fiore, e dipoi n'andò à Santa Maria Novella alla sua abitazione, e fugli donato dal Comune e dalla parte Guelfa due bellissimi palafreni bianchi bene forniti e adornati d'ogni ricca cosa, e così niuna cosa e debita cirimonia si lasciò a fare per pienamente onorarlo » (*Ricordi storici di Filippo di Cino Rinuccini, dal 1282 al 1460*, éd. Aiazzi, p. LVI).

(1) Vasari, éd. Milanesi, t. II, p. 260: Ce travail fut exécuté le 20 juin 1419.

(2) Vasari, éd. Le Monnier, t. VII, p. 116.

(3) « Questa cappella.... era stata dipinta da mano più antica, nella occasione della venuta di Martino vescovo nel 1418, ma poi fu di nuovo dipinta..... nella venuta di Leone X nel 1515 » (Fineschi, *Il forestiero istruito in Sᵃ Maria Novella*; Florence; 1836, p. 75).

(4) « La quale sagrazione (la consécration par Martin) di Santa Maria Novella dipinse poi Lorenzo (di Bicci), come volle ser Michele, nella facciata di quella chiesa, ritraendovi di naturale quel papa ed alcuni Cardinali: la quale opera, come cosa nuova e bella, fu allora molto lodata » (Vasari, t. II, p. 230).

commandes ou des présents d'un véritable intérêt d'art. J'ai déjà rappelé la tiare et le fermail ciselés à son intention par Ghiberti (1); il faut également accorder une mention à la rose d'or offerte à la Seigneurie de Florence (2). D'après Ademollo le pape aurait en outre offert de riches joyaux à l'église de " l'Annunziata „. Mais cette assertion est combattue par différents auteurs (3).

La fin du séjour de Martin V fut attristée par les plaisanteries que se permirent ses hôtes. Fidèles à leurs habitudes, les Florentins, le premier moment d'enthousiasme passé, composèrent des chansons que les gamins eurent l'audace de chanter sous les fenêtre du pape:

Papa Martino
Non vale un quattrino.

Le chancelier de la République, Léonard Bruni d'Arezzo, raconte à ce sujet une curieuse anecdote. Se trouvant un jour avec Martin V, celui-ci se mit à arpenter l'appartement avec une agitation fébrile, puis, tout à coup, se tournant vers Léonard, il lui

(1) *Les arts à la cour des Papes,* t. I, p. 6.
(2) Ibid., p. 21:
1419. « Rosa di papa Martino. A dì d'Aprile, essendo in Firenze il detto papa Martino, e venendo il dì di Pasqua rosata, com'è di consueto, il detto papa Martino diede la rosa alla communità di Firenze, cioè a' Signori priori di Firenze, nel modo ch'è usato di fare e però i detti priori cavalcarono per tutta la terra accompagnati da 16 cardinali e da molti altri cittadini, e trovandosi proposto Francesco di Taddeo Gherardini sopraddetto la portò in mano per la città, perchè il gonfaloniere della giustizia era infermo in modo che non potea cavalcare e portolla insino a palagio e collocassi poi nella audienza de' Signori in uno tabernacolo assai ornato, con queste parole di sotto in grammatica, cioè: Hoc munus sublime rosarum Martinus quintus dedit pro laude perenni. » (*Ricordi storici di Filippo di Cino Rinuccini,* p. LVII).
(3) Andreucci, *Il florentino istruito nella chiesa della Nunziata di Firenze;* Florence, 1857, p. 88, 250.

dit à brûle pourpoint: " Martinus papa quadrantem non valet „.
On se figure l'embarras du chancelier florentin. Après avoir recouvré son sang froid il supplia le pape de ne pas attacher d'importance à ce qu'il appelait des gamineries, " puerorum nugae „.
Martin V, cependant, revint à la charge, et lui répéta la phrase qui l'avait si singulièrement affecté. Force fut alors à Léonard d'entreprendre une réfutation en règle; il rappela au pape par combien de témoignages de sympathie avait été signalé son séjour à Florence, etc. etc. Martin V eut l'air de se contenter de ces explications; quelques jours plus tard, prenant congé des Florentins, il leur répéta presque textuellement les paroles de leur chancelier. Mais il n'en accéléra pas moins son départ, et quitta, le 9 septembre 1419, cette ville qu'il ne devait pas revoir (1).

(1) « Martinus autem pace cum Braccio facta, cum et oppida recepisset ac omnia pacata viderentur, Romam petere constituit. Nec satis benevolo erga Florentinos animo decedere credebatur, carminibus quibusdam quæ de se vulgo circumferebantur, infensus. Memini me non multis diebus ante quam abiret Martinus, in cubiculo ejus fuisse, cum unus aut alter cubiculariorum adessent, præterea nemo: ambulabat ille de bibliotheca ad fenestram, quæ hortos respicit, cum aliquot spatia tacitus confecisset, deflexit e vestigio iter ad me, cumque proxime se admovisset, porrecto in me vultu, brachioque molliter elato: Martinus, inquit, Papa quadrantem non valet. Atque ego statim verba illa recognoscens, erat enim cantilena, quæ de illo dicebatur italica lingua, scilicet « Papa Martino non vale un quatrino. » Quid est? inquam: num ad aures quoque tuas hæ puerorum nugæ pervenerunt? Ille vero nihil ad hæc, sed eodem vestigio consistens iterato subjunxit: Martinus Papa quadrantem non valet. Tunc ego manifestim deprehensa illius infensione animi (refricabat enim verba de se vulgo cantata) statui, si qua possem, pro civitatis honore vulneri ejus mederi.... Martinus autem, hæc audiens, lætari admodum visus est, meque palam multis verbis laudavit, ac verissima dicere consensit. Quanti vero fecisset verba mea, paulo post ostendit. Nam cum abire statuisset, vocato ad se Florentinorum magistratu: Valde obligor, inquit, huic civitati. Cognosco enim quam multa prospera in illa, et per illam mihi contigerunt. Deinde illa ipsa enumerans eodem ordine, quo a me dicta fuerant, cuncta recensuit » (Leonardo Aretino, *Historiarum Florentinarum libri XII*; Strasbourg, 1610. in fol. pag. 259-260).

Un document publié dans le t. I de mon recueil (p. 24) nous prouve que les accusations des Florentins n'étaient pas absolument dépourvues de fondement : Martin V eut parfois à lutter avec des difficultés pécuniaires pendant son séjour à Florence ; il est, question entre autres, d'un " pannus quem pignori obligaverat, „ c'est à dire d'une tapisserie mise en gage.

1418. Niccolò di Benozzo capo maestro dell'abituro del Papa. 1418. Da un libro di spese dell'abituro del Papa. 1418, fol. 30. (Archives d'Etat de Florence, Spoglio Strozziano, XX, 81, fol. 99).

1419. Si paga danari per fattura del letto della sala del Concistoro. — Ib. fol. 31.

— Si paga per l'imbiancatura del landrone (?) del dormentorio e della Cappella Segreta e della Camera del Papa. 1419. — Ibid. fol. 33.

— Arme tre di pietra si mettono nel muro di detto abituro, cioè quella del Papa, della chiesa e della parte guelfa.

— Scudo di pietra con l'arme del Popolo di Firenze si mette nel muro di detto abituro. — Ibid., fol. 40.

— Stefano del Nero, dipintore, dipigne l'arme del Papa, e due compassi col segno dell'arte della lana nel detto abituro. — Ibid., fol. 59.

— Donato di Niccolò di Betto Bardi (1) lavora un lione di macigno per mettersi in su la colonna della scala del detto abituro, e per fattura se li paga fior. 12. — Ibid., fol. 67.

— Giovanni di Guccio dipintore etc. (sic) depingono l'arme del Papa sopra la porta maggiore di Santa Maria Novella, e sopra la porta dove si va al chiostro, e negli stipiti della porta della via della Scala. — Dall'uscita e quaderno dell'abituro del Papa, 1419. (Spoglio Strozzi, loc. cit.).

1427. Havendo Ser Antonio di ser Jacopo da Pistoia notaro de' Capitani d'Orto San Michele, di volontà de' passati operai di Santa Maria del Fiore, fatti alcuni versi in honore del Popolo di Firenze, e di detto offizio, sopra l'hedificazione della casa e palazzo per abitazione del Papa, già fatte vicino alla chiesa dei Frati di San Domenico di

(1) Donatello. Cf. Semper, *Donatello*, p. 278 (payements du 9 janvier et du 21 février 1420).

Firenze, si delibera che si faccino scrivere con lettere d'oro nella predecta abitazione, sopra il cardinale della porta di detto palazzo, esistente in capo delle porte delle scale di detto palazzo della parte della via della Scala. — Archives d'Etat de Florence. Libro di deliberazioni e stanziamenti degli operai di Santa Reparata, per un anno incominciato 20 dicembre 1420, fol. 25.

OUVRAGES D'ARCHITECTURE EXÉCUTÉS À ROME ET DANS LES ENVIRONS.

1421. 10 mars. Pro reparatione altaris et talami majoris cappellæ et pro pulpito sanctorum dictæ capellæ ac pro complemento solutionis illorum qui laboraverunt in cameris stipendiariorum septem florenos auri de camera et viginti unum solidos monetæ romanæ. — Intr. et Exit. 1418-1423, fol. 121 v°.

» 17 mars. Nobili viro Antonio Butii familiari d. n. papæ pro factura duarum fenestrarum lignearum quas fieri fecit in palatio apostolico sub capella magna florenos auri de camera duos. — Ibid.

» 30 avril. Domino Francisco Rodi familiari d. n. papæ pro quinque fenestris quas fieri fecit in aula consistoriali.... flor. auri de camera decem et novem et bol. viginti unum monetæ romanæ. — Ibid., fol. 126 v°.

» 13 novembre. Nobili viro Simeoni de Ciciliano (?) supra custodiam dñi ñri papæ deputato pro reparatione bertescarum supra muros pallatii apostolici florenos auri de camera sex. — Ibid., fol. 157.

» 29 décembre. Item pro mag. Valentino carpentario pro certis laboreriis factis in palatio apostolico flor. novem. — Ibid., fol. 166.

1422. 18 mai. Mag. Petro Charnerii (?) pro certis reparationibus per eum factis propter adventum d. regis Ludovici (1) in aula sita super cameram bullatorum in palatio apostolico pro portis, seris, clavis et clavibus, gradibus et calce, porcellana, lignis et aliis necessariis pro solario dictæ domus flor. auri de camera sexdecim. — Ibid., fol. 189 v°.

1424. 23 mars. Item pro reparatione portæ palatii apostolici per quam itur ad S. Petrum sol. XXI. Item B. de Vintio pro certis reparationibus factis per eum in palatio apostolico flor. III, sol. VII, cum

(1) Louis d'Anjou, prétendant au royaume de Naples.

dimidio (diverses autres menues dépenses analogues). — Intr. et Exit. 1423-1425, fol. 187.

1423. 31 août. Pro XXII tabulis ulmi et quatuor fassiis planarum operatis in aula majori palatii apostolici in Sancta Maria Majore flor. auri de camera quinque et solidos undecim monetæ romanæ. — Intr. et Exit. 1423- 1425, fol. 111.

1424. 30 septembre. Antonio de Massa magistro lignaminis pro eo et sociis qui laboraverunt in Sancto Paulo in adventu dñi ñri flor. octo de bon. quinquaginta ut supra et bon. octo, et pro clavis ibidem operatis flor. unum similem et bon. triginta unum. — Intr. et Exit. 1423-1424 fol. 243.

1425. 19 janvier. Constantio mag. lignorum et carpentario pro certis banchis et lignis suis sumptibus in cam. ap. penes S. Marcellum factis et constructis... flor. VI, s. XXVII, monetæ romanæ. — Intr. et Exit. 1423-1425, fol. 179 v°.

Ostie

1423. (s. d.) Ducati d' oro cinquecento novantaquattro, so(no) duc. secento cinquantatre et bol. vinti pacammo a Rienzo Omniasancti dicto Mancino per fabrica de Hosti come apparize le cose predecte per una bolla de ñro Signore collo sigello plumbeo facta in Kal. de Sept. — Intr. et Exit. 1423-1424, fol. 149.

» novembre. Laurentio Omniasancti alias dicto Mancino anteposito turris Ostiae.... pro fabrica dictæ turris flor. ducentos sex auri de camera, et de mense decembri pro eadem fabrica flor. octuaginta tres similes. — Ibid., fol. 196.

1424. 8 février. Mag. Paulo del Papia anteposito magistrorum Ostiæ flor. duodecim auri de camera per manus Laurentii Omniasancti alias dicto Mancini de Urbe. — Ibid., fol. 202 v°.

» 30 septembre. Sancto Cozzoni pro magisterio illorum qui laborant in civitate Ostiæ, ultra alia magisteria ipsorum contenta in rotulo mensis julii prox. præt. flor. vigintinovem de bon. quinquaginta ut supra et bon. novem. Et in alia manu de mense Augusti prox. præt. pro eodem magisterio flor. viginti quatuor similes et bon. decem octo. Et per manus ejus Paulo Jannis (?) Antonii de Urbe pro pretio aliarum

centum tabularum subtiliorum de ulmo ad rationem solidorum decem pro qualibet flor. quatuordecim similes et bon. sex. — Ibid., fol. 248 (1).

SCULPTURE

A diverses reprises déjà la fixation de la personnalité du sculpteur Paoluccio ou Paluzzo a donné lieu à de sérieuses difficultés (voy. t. I, p. 89, 249, 250). Les documents réunis ci-dessous font remonter au règne de Martin V les débuts de cet artiste mystérieux. J'y ajoute un certain nombre de notices tendant à établir que dès 1447 Paluzzo remplissait les fonctions de massier pontifical, tandisque son quasi homonyme Paolo Romano, dont la biographie vient enfin d'être élucidée par les découvertes de M. Bertolotti, ne fut nommé à cette charge qu'en 1461. N'aurions-nous pas à faire à " magister Paulus „, l'auteur des tombeaux de Sainte Marie du Transtévère, et de B. Caraffa, à Santa Maria del Priorato ? (2) C'est une question que je soumets anx historiens d'art. Je ne dissimulerai toutefois pas que, dans cette hypothèse, il faudrait supposer que Paluzzo ait atteint un âge très avancé, car il vivait encore en 1470 (t. I, p. 250).

A la suite de ces documents on trouvera quelques pièces comptables relatives à d'autres sculpteurs du règne de Martin V.

1423. 17 février. A Paluzzo marmoraro per prezzo de XV barili de vino consumato nelli jochi de Testaccio duc. XVI, b. XXV. — Intr. et Exit. 1423-1424, fol. 124.

» 31 mars. A mastro Angelino mastro delle bummarde (bombarde) per suo salario de 3 mesi d. XXXIII. (etc.)

E piu a m° Angelino pred° per doi lavoranti in castello ad lavorare d. XVIIII, b. XL. — Ibid., fol. 127.

(1) Mentionnons encore quelques noms de charpentiers: «Nardus de Roma, carpentarius » (15 juin 1422), « Blasius Petri de Urbe, carpentarius » (30 juin 1423), « Laurentius Sanus filius Valentini de Urbe», chargé en 1425 de l'exécution de tabourets, etc. etc.

(2) Planche IV.

1423. 19 septembre. Palutio et Andree Infante marmorariis pro octingentis lapidibus bumbardarum existentium in Ostia ad rationem duc. auri quatuor pro quolibet centinario flor. XXXII auri de cam. Et pro portatura dictorum lapidum de Sancto Adriano flor. unum auri similem et bol. viginti. — Ibid., fol. 159.

1424. 3 mars. Cecco Cuticha (?) cum tribus ejus sociis marmorariis flor. quatuor auri de camera pro mercede eorum laborerii operati in reparatione lapidum pro bombardis in castro S. Angeli. — Ibid., fol. 206.

1425. 28 août. Item sol. XXV dictæ monetæ quos solvit Floreavante magistro bombardarum. — Intr. et Exit. 1425-1426, fol. 55.

1447. 27 mars. Paulucio marmorario servienti armorum S. D. N. papæ florenos auri de camera duodecim sine retentione pro expensis fiendis tam pro se quam certis aliis eundo ad Civitam (sic) vetulam pro factis S. D. N. papæ. — Archives d'Etat, Divers 1447-1452, fol. 1.

» 22 mai. Ludovicus, etc. venerabili domino Jacobo Turlono locum tenenti, etc. salutem, etc. De mandato etc. ac auctoritate, etc. vobis tenore præsentium mandamus quatenus de pecuniis Cameræ Apostolicæ per mandatum hon. viri Roberti de Martellis, dictarum pecuniarum depositarii, dari et solvi faciatis provido viro Paulucio marmorario, S[mi] D. N. papæ armorum servienti, florenos auri de camera viginti quinque sine retentione pro salario et expensis per eum factis cum duobus equis eundo ad Corsicam et inde redeundo pro factis sanctissimi d. n. papæ, quos in vestris computis admictemus. Datum sub secreto sigillo nostro, die XXII maii MCCCCXLVII, ind. X, pont.[us] S[mi] d. n. domini Nicolai, divina providentia papæ quinti, anno primo. — Ibid. fol. 29 v°.

1451. 16 juin. Honorabili viro Palutio marmoraro (sic) de Urbe, servienti armorum d. n. papæ, pro expensis per eum factis in octo diebus quibus ivit de mandato d. n. papæ ad associandum Symonetum de Symonectis, gentium armigerarum capitaneum, per territoria Ecclesiæ usque ad territorium Senarum flor. VIII et pro naule (sic) unius equi flor. septem auri de camera, ac pro uno alio transmisso ad castrum Civitelle pro certis maleficiis ibi commissis florenum unum similem, constituentes in totum flor. similes octo — Ibid., fol. 215 v°.

(En 1459, « Palutius civis Urbis » est « gubernator et castellanus castri Barbarani ».) — Archives secrètes du Vatican, t. XLVIII, fol. 226.

PEINTURE

Les registres des Archives Vaticanes n'ajoutent que peu de détails à ceux que l'on possédait déja sur la biographie des peintres fixés à Rome pendant le règne de Martin V. L'un nous fait connaître un artiste du nom de Pierre, chargé, en 1425, de peindre des escabeaux; un autre nous apprend l'envoi, d'Ancône à Genazzano, d'un peintre auquel le pape confia selon toute vraisemblance la décoration de cette résidence. Enfin, en ce qui concerne l'un des maîtres les plus éminents attachés au service de Martin V, Gentile da Fabriano, le document ci-dessus produit indique que c'est bien dans la basilique de Latran qu'il travaillait alors, point sur le quel les textes publiés par M. Amati (1) et par moi-même (t. I, p. 16) étaient muets.

A la liste des peintres occupés pour le compte de Martin V il faut ajouter Arcangelo di Cola de Camerino. Cet artiste quitta Florence en 1422 pour se rendre à Rome où l'appelait le pape (2).

1422. 30 novembre. Item pro uno pictore misso de Ancona ad Genatzanum flor. LX. — Intr. et Exit. 1418-1423, fol. 220.

1425. 24 janvier. Item flor. tres quos solvit pro pictura dictorum scabellorum mag° Petro pictori habitanti juxta domum Johannis Luti. — Intr. et Exit. 1423-1425, fol. 180 v°.

1227. 1 avril. Mag° Gentili de Fabriano pictori in ecclesia Lateranensi pro ejus salario mensis martii proxime preteriti flor. auri de camera viginti quinque. — Intr. et Exit. 1426-1430, fol. 17 (différents autres payements).

(1) *Archivio storico italiano*, 1866, t. III, p. 194.
(2) Vasari, éd. Milanesi, t. II, p. 294, note.

ORFÈVRERIE

Le document suivant nous fait connaître la date de la nomination de Colino Vasalli aux fonctions d'orfèvre pontifical: 30 novembre 1417. Il est souvent question de cet artiste dans les documents qui ont fait l'objet de mes précédentes recherches (1).

1417. Die ultima ejusdem mensis (novembris) discretus vir Colinus Vassalli aurifaber, romanam curiam sequens, receptus fuit per d. n. papam in suum familiarem et aurifabrum, et juravit eadem die in manibus dicti d. Ludovici Alamandi locum tenentis et vicecamerarii in forma Cameræ consueta. — Bibliothèque du Vatican, fonds latin, n° 8502. Liber officialium Martini V, fol. 109 v°.

1421. 26 août. Colino Vassalli aurifici d. n. papæ pro confectione rosæ in quadragesima proxime præterita per eum facta ac pro auro et ligatura ipsius... flor. auri de camera centum quatuor, sol. triginta et den. sex monetæ romanæ. — Intr. et Exit. 1418-1423, fol. 144 v°.

» 29 novembre. Discreto viro Colino Vasalli aurifici domini nostri pro emse (sic) in festo Nativitatis domini proxime futuro per dictum d. n. papam donando, ut moris est, flor. auri de camera trigintasex. — Ibid., fol. 160.

1422. 29 mars. Mag. Colino Vassalli aurifici d. n. papæ pro resto certarum expensarum per eum factarum pro conficiendo ensem donatum per dictum d. n. papam in festo Nativitatis.... proxime præterito flor. auri de camera quinque cum dimidio: nec non pro factura et artificio dicti ensis flor. similes viginti quinque. Item pro reparatione cujusdam anuli et auro apposito desuper flor. similes quatuor cum dimidio, ascendentes in totum ad flor. auri de cam. trigintaquinque. — Ibid., fol. 181.

» (Au même) pro auro posito [in] deauratura ensis in dicto festo Nativitatis donati flor. auri de camera decem novem.... — Pro reparatione cujusdam crucis candelabrorum et certarum aliarum rerum ad

(1) *Les arts à la cour des Papes*, t. I, p. 20 et suiv.

capellam præfati d. n. papæ spectantium.... flor. auri de camera tres cum dimidio... — Pro constructione cujusdam conchæ d. n. papæ flor. LXXXX, s. XII, d. VI.

1422. 30 septembre. Mag. Colino Vassalli d. n. papæ aurifabro pro factura et laborerio rosæ aureæ in præcedenti quadragesima per dictum d. n. papam datæ, nec non pro argento pro reductione auri ad ligam consuetam et pro musco per eundem magistrum Colinum in dicta rosa apposito.... florenos auri de camera triginta (au même pour le même motif 23 flor.; 25 s.) — Ibid., fol. 210.

» 3 octobre. (Au même) pro dorando *(sic)* unum bacile pro s. d. p. florenos auri de camera sex.

1423. 5 février. A m° Ludovico (o)refice governatore dell' orlogio de Roma per suo salario de tre mesi d. VIIII. (différents autres paiements). — Intr. et Exit. 1423-1424, fol. 120 v°, 185 v°, etc.

» 14 avril. Colino Vassalli aurifici pro libris quatuor et untiis quinque argenti positis ensi dato per d. n. papam d. regi Ludovico in nocte Nativitatis.... et XVI ducatis auri operatis pro deauratura dicti ensis. Item pro ense, pomello, cruce, lignis, tela, corio, corrigia et velluto ac pro factura dicti ensis flor. auri de camera octuaginta tres et sol. undecim monetæ romanæ... pro rosa data... pro laboratura ipsius flor. viginti tres, pro auro posito et operato de suo proprio pro dicta rosa flor. centum et bol. viginti unum, nec non pro uno zaphiro valoris XII flor... in totum flor. auri de camera quadraginta tres et solidos decem et novem monetæ romanæ. — Intr. et Exit. 1418-1423, fol. 239 v°.

1423. 30 juin. A Pietro Tramundo per prezzo de uno sigiello d'argento facto al conservatore che andò allo dicto campo, fior. I, b. XVI, d. X.

» A Cola Sancto de Beccalua per prezzo de uno calice de argento dato ad Sancto Angilo d. XVIII, b. XX. — Intr. et Exit. 1423-1424, fol. 137 v°.

» 24 novembre. Item magistro Colino aurifici pro 4 staffis d. n. p. et argento ipsis apposito flor. de camera duodecim. — Intr. et Exit., 1423-1425, fol. 120 v.°

» Novembre. A Pietro Tramundo per doi once de argento de summa de IIII once de argento operato nelli segelli delli conservatori, come appare la polissa facta a dì XIII de novembre, d. I, bol. XVI, d. I. Item per laboratura delli decti segelli duc. tre e terzo uno; pacammo al de-

cto Pietro, come appar la decta polissa. — Intr. et Exit. 1423-1424, fol. 170 v°.

1424. 12 mars. Mag. Colino Vassalli pro ense per eum facto et donato per d. n. in nocte Nativitatis.... flor. L. Item pro argento posito, pro auro, velluto etc. pro dicto ense et pro aliis laboreriis factis in conserva (sic) mitræ et pro reparatione unius calicis... in totum flor. XXXVIIII, sol. XXV... (Au même) pro rosa... fl. LXXVIII, s. 37. d. 6.

» 22 mai. (Au même) pro rosa fl. XXVI, s. XVIIII.

» 23 novembre. (Au même) pro reparatione duorum candelabrorum argenti antiquorum pro usu capellæ d. n. fl. X, s. XXV.

1425. 24 février (Au même) pro deauratura staffarum d. n. p. fl. VI. — Ibid., fol. 181.

1424. 30 juin. Duc. quindici et bol. quarantauno pacammo a Cola Sancto per prezzo de uno calice de argento aurato donato alla chiesa de sancto Angilo... Duc. uno, bol. quattordici, pacammo a Pietro Grasso per smalti et smaltatura delle decto calice. — Intr. et Exit. 1423-1424, fol. 222.

1425. 21. mars. Mag. Petro de Roma aurifici pro quatuor unciis argenti et auro positis ad quendam librum censualem d. n. p. et factura dicti operis flor. auri de camera quatuor. Item pro spata quam d. n. reparari mandavit et ejus manufactura necessaria flor. similes octo, nec non pro XIIII perlis et filo argenti positis per ipsum ad mitram dñi ñri papæ flor. similes octo. In totum flor. viginti. — Intr. et Exit. 1423-1425, fol. 188.

» 12 juillet. Bartholomeo Nicolai aurifici romanam curiam sequenti pro factura rosæ et de hiis (?) quæ pro liga et ejus confectione apposuit flor. auri de camera viginti sex. — Intr. et Exit. 1425-1426, fol. 51.

» 31 août. Item flor. similes septuaginta octo, sol. XVI et den. octo monetæ romanæ solutos per ipsum pro auro posito in rosa donata per d. n. papam... Item flor. septuaginta pro scutis... regni Franciæ. — Ibid., fol. 56 v.°

» 31 août. Item flor. septem et sol. XVII solutos pro residuo auri per eum empti pro rosa donata per d. n. papam.

Item flor. septem et sol. XXXIIII solutos Luce de Capellis pro certis perlis per ipsum positis in capello donato per d. n. papam.

Item flor. quinque et bol. XV quos solvit pro uno zaffiro.

Item sol. XXV quos solvit pro reparatione mitræ d. n. papæ. — Ibid., fol. 56.

1426. 20 février. Petro Dominici civi romano aurifici pro hiis omnibus quæ pro ornatu ensis donati per d. n. papam in nocte Nativitatis per dictum Petrum exposita fuerunt, videlicet pro quatuor libris argenti et unciis novem, computatis unciis duabus et quarta una, quæ sunt pro collo (1) consueto in dictis quatuor libris et novem untiis ad rationem flor. auri de cam. octo et quartæ partis alterius floreni pro qualibet libra, nec non auro apposito ac deauratura, ascendentes ad flor. similes quatuordecim. Item pro velluto, ferro, vagina et certis aliis operibus factis flor. tres et sol. XXXVIII et den. duos. Item pro factura flor. vigintiquinque. In totum flor. auri de cam. octuaginta duos et den. tres monetæ romanæ. — Ibid., fol. 75.

1427. 27 janvier. Magistro Petro aurifici pro factura ensis donati per d. n. papam in nocte Nativitatis... et pro argento, deauratura et aliis expensis per ipsum factis tam pro factura dicti ensis quam etiam capelli... flor. auri octuaginta septem et sol. XXVIII monetæ romanæ. — Intr. et Exit. 1426-1428, fol. 128.

1427. 31 décembre. Antonio de Mellinis de Florentia pro quibusdam perlis per ipsum emptis flor. auri de camera quinque et bol. XLI. — Ibid., fol. 155 v.°

1428. 31 mai. Item flor. quinque et bon. triginta datos Cole Santo mercatori pro uno zafiro posito in rosa tunc donata. — Ibid., fol. 169 v°.

1430. 20 mars. It. Nicolao Passerini pro zaffiro rosæ fl. similes novem. — Intr. et Exit. 1429-1430, fol. 86 v.°

» 21 avril. Nardo magistri Petri aurifici de regione Pontis pro undecim unciis et den. viginti auri pro rosa ligati cum 1 uncia argenti puri et alia uncia eris, ut est moris, flor. auri de camera septuaginta septem ad racionem sex flor. similium cum dimidio pro qualibet uncia computato calo (auri) in rosa positi. Item pro manufactura dictæ rosæ flor. similes viginti. In totum flor. similes nonaginta septem — Ibid. fol. 90.

(1) Sic, pour « callo. »

Les orfèvres Simone di Giovanni di Simone Ghini et Simone di Giovanni di Giovanni.

Rien de plus obscur que la biographie du sculpteur orfèvre florentin Simone, le prétendu frère de Donatello, l'auteur, s'il faut en croire Vasari, du tombeau de Martin V et le collaborateur de Filarete dans l'exécution des portes de bronze de Saint Pierre de Rome (1). On a essayé de faire de lui deux personnages distincts (2). Aujourd'hui nous en sommes à nous demander si nous n'avons pas affaire à trois artistes portant le même prénom. En effet les déclarations contenues dans les cadastres de Florence nous montrent deux orfèvres tous deux florentins, tous deux appelés Simone, tous deux travaillant à Rome à côté l'un de l'autre. Sans songer pour le moment à trancher ce nœud gordien, je me bornerai à signaler à mes confrères la nouvelle position d'un problème dont la solution ne saurait plus tarder. On verra par les extraits publiés ci-dessous que l'un de nos orfèvres portait les noms de Simone di Giovanni di Simone Ghini, l'autre ceux de Simone di Giovanni di Giovanni. Le premier, Simone Ghini, habitait à Florence le quartier Santo Spirito, " Gonfalone Drago „, le second le même quartier, " Gonfalone Nicchio „. Le premier, après avoir résidé sur les bords du Tibre pendant douze ou quinze ans, passa la dernière partie de sa vie dans sa ville natale, le second, plus jeune que lui

(1) M. de Tschudi vient de publier dans le *Repertorium für Kunstwissenschaft* (1884, p. 291-294) la liste des collaborateurs de Filarete, tels qu'ils sont désignés dans l'inscription de la porte de Saint Pierre. Le nom de Simone ne figure point parmi eux.

(2) Edition Milanesi, t. II, p. 458-459. Cf. Yriarte, *Un condottiers au XV^e siècle. Rimini;* Paris, 1882, p. 232 et mon. t. I, p. 56.

de trois ans (en 1470 il avait soixante ans), habita Rome sans discontinuer, à partir de 1434 ou de 1435. Enfin la femme de Simone Ghini s'appelait Apollonia; celle de son homonyme Maritana.

Le frère de Simone Ghini, Ghino, habita également Rome sous le règne de Martin V. J'hésite d'autant moins à reproduire en extenso, pour lui comme pour son frère, la " denunzia di beni „ du cadastre florentin que l'on trouvera dans ces documents de curieux détails sur la vie intime des artistes au XVe siècle. On remarquera notamment la présence, chez Simone Ghini et chez son frère Rinaldo, avec lequel nous avons fait connaissance dans nos précédents travaux, d'esclaves russes achetées ou revendues sans le moindre scrupule.

1427.

Quartiere S. Spirito. Gonfalone Drago, n° 67. Simone di Giovanni di Simone Ghini orafo, dimora in Roma.

Bruno di Nicholò setaiolo de' dare f. 25, f. 12, s. 10

Trovomi in Roma tante sustanze, vagliono f. 40.

Uno pezzo di tera *(sic)* di staiora 13, la quale è nel'isola di Signia, coperta del'acqua d'Arno, f. 4.

D'Antonio di Matteo orafo, f. XXXV. f. 17, s. 10 instimogli (?) s. X per L — F. 74.

Incarichi

Simone di Giovanni, dimora in Roma, anni 20 — f. 200.
Essi chomposto avere di chatasto s. IIII.
(Archives d'Etat de Florence. Catasto del 1427, fol. 489)

1431.

Sustanze di Simone di Giovanni Ghini in s. 4.

Uno pezzo di terra di staiora tredici, posta nell'isola di Signa alla riva d'Arno. Non si lavora.

E' debitori deono dare fiorini 110. f. 110.

Inoharichi

Il maestro Nicholetto de' avere fior. 32. f. 32.
Gonfalone del Drago per risidi f. 100.
Comune di Firenze tutti per prestanzoni.
Per chagione il decto Simone non ci è, io Jacopo d'Antonio Ghini ricevessi dal lui scritta d'alcuna chosa ve rapresentero :

Bocche

Simone Ghini, anni 24	f. 200
Somma la sua sustanza	f. 110
Somma gl'incarichi	f. 232
Manchagli	f.

(Archives d'Etat de Florence, fol. 356 verso).

1442.

Dinanzi a voi signori Uficiali della chonservazione e aumentazione del Chomune di Firenze.
Sustanze di Simone di Giovanni horafo.
À di cinquina s. 18, dan. 3.
Uno pezzo di terra di staiora undici nel piviere di Signa, chon sua chonfini ch'è stata nel renaio circha d'anni 25, non se ne trae nulla, f.
Simone d'età d'anni 35.
Una testa sanza sustanzia.
(Ibid., catasto del 1442, Portate n° 618, fol. 521).

1457.

Sustanze di Giovanni di Simone orafo.
Ebi nel primo chatasto in mio nome proprio in detto gonfalone f. 0. s. 4.
Ò di cinquina in detto gonfalone f. 0. s. 16.
Ò di valsente in detto gonfalone f. 6, s. 10, d. 8.
Una chasa, per non divisa, per nostro abitare di me e di Rinaldo mio fratello, posta nel popolo di Sancto Lorenzo, dal chanto alla maccina, gonfalone Lione d'oro, che da primo via, da secondo Mona Nanna donna fu di Piero battiloro, da terzo Nofri del Grigia, da quarto noi

detti. E la detta chasa s'ebe per dota della Pollonia mia donna, figliuola di Bernardo di Valore choltriciaio, gonfalone Drago di Sancto Giovanni. Ebi la detta chasa nel 1444; charta per mano di ser Batista d'Antonio Bartolomei, per pregio di fiorini 300; la detta chasa diceva nel primo chatasto in Vieri di Piero de Spina, gonfalone Lione d'oro.

Una chasa, per non divisa, la quale abitiamo chon quella di sopra, da primo via, da secondo Bartolomeo vocato Setanasso, da terzo Antonio Rapetti ossaio, da quarto Nofri del Grigia, e la detta chasa chonperamo da Papi d'Antonio Ghetti feravechio, gonfalone Chiavi, nell'anno 1450, chostò fiorini 130, charta per mano di ser Silvano, sta all'arte di Porta Sancta Maria, diceva la detta chasa nel primo chatasto in Papi detto.

Uno podere in quello di Prato, con chasa da lavoratore, e non da signore, in più pezzi di terra spezzati, chome qui apresso vederete.

Uno pezzo di terra chon detta chasa, di staiora 30 incircha, posta nel comune di Prato, popolo di Sancto Justo in chapella, da primo via, da secondo e terzo Domenicho di Lionardo di Boninsegna, da quarto noi detti.

Uno pezzo di terra di staiora 22 incircha, posta in detto chomune popolo di Sancta Maria di Chafaggio, luogho detto alla Via Nuova, da primo e secondo via, da terzo e quarto Piero di Ghucco da Prato. E lle dette dua pezzi di terra chonperamo a dì 12 di maggio 1449 da Niccola di Zanobi da Prato per fiorini 240 di sugello pratesi, charta per mano di ser Silvano sta a l'arte di Porta Sancta Maria.

Uno pezzo di terra di staiora sette in circha in detto chomune, popolo di Sancto Gusto in Capella, da primo via, da secondo e terzo Lionardo di Ser Filipo da Prato, e lla detta terra chonperamo da Giovanni di Matteo di Piero Dati, chontadino di detto popolo: chonperiamola a dì 18 di giugno 1447 per pregio di fiorini 31 di suggello pratesi, charta per mano di Ser Bartolomeo di Conte da Prato.

Uno pezzo di terra posto in detto chomune in detto popolo di staiora 12 in circha, da primo via, da secondo e terzo l'erede di Giovanni di Ser Lodovicho da Prato, da quarto noi detti. E la detta terra chonperamo da Guiducco di Piero Cambioni da Prato a dì . . . di maggio 1450 per pregio di fiorini 22 di suggello pratesi, charta per mano di Ser Bartolomeo detto.

Tutte queste terre le quali abiamo chonperate Rinaldo mio fratello ed io per non divise chome detto è, chosi ciascheduno di noi darà la sua metà della rendita chome gli toccha.

E lle dette terre lavora Antonio di Piero di Ducco a mezzo.

Grano staia venticinque	st. 25 a s. 16	st. L. 20
Fave staia uno	st. 1 a s. 8 »	8
Panicho staia uno	st. 1 a s. 8 »	8
Vino barili dodici	bll 12 a s. 16 »	9,12
Lino vernio dodicine dua	n. 2 a s. 25 »	2,10
Mezza charata di vinciglie	l. 2 s. 10 »	2,10

f. 171 s. 8 d. 7.

E in su detto podere tengho una chavalla per non diviso cho' Rinaldo mio fratello di stima fiorini 4, tocchamene per la mia parte fiorini dua, cioè f. 2. f. 2.

Uno pezzo di boscho di staiora tre circha, a mezzo con Rinaldo mio fratello posto nel chomune di Ghanghalandi luogho detto a Chastello, del quale boscho se n'à de' dieci anni una volta lire 3, che tocha per anno soldi sei che n'à a andare la metà a conto di Rinaldo mio fratello

Tre pezzi di terra di staiora 14 incircha nell'isola di Signa ochupate parte da Arno cho' sua chonfini, e quando sono in Arno e quando no; lavorale Giovanni di Biagio di Mari popolo di Sancto Martino a Ghanghalandi e dammi l'anno di $^{1}/_{2}$ quando uno saccho di grano e quando 1 saccho di panicho e quando no nulla, dicevano nel primo chatasto in me proprio. f. 8. s. 11. d. 6.

Tengho una schiava per servirci per non diviso d'età d'anni 22: circhassa, à nome Chaterina, chonperamola d'Andrea di Berto linaiolo fiorini quarantadua di suggello, tochamene per la mia parte fiorini ventiuno, cioè f. 21 f. 21.

Fo una bottegha d'orafo in nome di me e di Rinaldo mio fratello ed ovvi su per la mia parte fiorini dugentottantasei e mezzo che è la metà chome pel nostro bilancio vi si mosterrà nella presente scritta, e lla detta bottegha è dello spedale di Messer Boni.

fazio ed è in sul chanto di Chalimala, che da primo e secondo via, da terzo detto spedale, da quarto l'arte de vaiaj, dianne l'anno di pigione del sito e della entratura, fiorini venticinque.

Incharichi

Simone di Giovanni d'età	anni 50	f. 200
Monna Appolonia mia donna	anni 33	f. 200
Francescha mia figliuola	anni 7 1/2	f. 200
Giovanni mio figliuolo	anni 3 1/2	f. 200

Beni alienati

Una chasa posta nel quartiere Sancto Spirito, Gonfalone Dragho, al chanto a Via Maffia da 1° e 2° via, da terzo e frati del Charmine, da quarto la donna che fu di Sandro purghatore. Et lla detta chasa chonperamo da Novello di Jacopo di Novello Gonfalone Ferza per pregio di fiorini 115 nel 1441, charta per mano di Ser Gualtieri di Lorenzo da Ghiacceto, e lla detta chasa rivendemo a Jacopo di Nanni choiaio gonfalone Liocorno per pregio di fiorini 125, charta per mano di Ser Bartolomeo da Charmignano nel 1442, e la ditta chasa chonperai in nome di me e di Rinaldo mio fratello; diceva nel primo chatasto in Giovanni di Matteo dello Scelto.

Debitori. Trafficho

Miniato di Cristofano ottonaio	f. 4.
Guseffo (?) degli Albizzi	f. 4. L. 3. s. 5.
Michelozzo di Bartolomeo intagliatore	f. 4. L. 1. s. 12.
Manno Donati	f. 5. L. 3. s. 2. d. 9.
Piero di Chardinale Rucellai	f. 8. L. 2. s. 6.
Giovanni Giraldi	f. 1. L. 2. s. 10.
Ghuido del Rosso fornacaio	f. 3.
Chosimo d'Antonio di ser Tommaso Masi	f. 2. L. 2. s. 13.
Falcho di Baldassare	f. 2. L. s. 12. d. 8.
Nicholò di Giovanni Chavalchanti	f. 20.

Iacopo d'Antonio Rapetti ossaio	f. 2. L.	s. 10.
Antonio Forestani	f. 3. L.	8. s. 2.
Antonio di Piero di Ducco lavoratore	f. L. 40.	s.
Monna Mattea donna (di... tintore)	f. 5.	
Benedetto Morelli	f. 1. L.	2. s. 17.
Iacopo di Tomaso dello Acirito	f. 2. L.	3. s. 16.
Benintendi d'Antonio Pucci	f. 3. L.	s. 11.
Baldassare Bonsi	f. 6. L.	1. s. 14.
Monna Chaterina madre del Maestrio	f. 3. L.	5. s. 18.
Lione de' Pilli	f. 1. L.	s. 18.
Andrea ricamatore	f. 1. L.	2. s. 18.
Giuliano di Matteo Pizzati	f. 8. L.	1. s. 14.
Bernardo di Nicchola Chaponi	f. 1. L.	2. s. 9.
Messer Niccholaio da Volterra	f. 5.	
Piero di Matteo de' Chalici	f. 2. L.	s. 17. d. 8.
Andrea di Guerazzo lavoratore	f. 2. L.	2. s. 16. d. 4.
Bernaba di Bernaba di Gueriante	f. 5.	
Franceschо Bischeri	f. 2.	
Piero Mellini e conp. banchieri	f. 62. L.	3. s. 15.
Bartolomeo Chapponi	f. 3.	
Luigi di Giovanni Teghiacci	f. 23.	
Girolamo di Benedetto de' Bardi	f. 10.	
Giovanni Macinghi	f. L. 16.	s. 15.
Più debitori dal fiorino in su	f. 4.	
Somma la faccia dirimpetto debitori	f. 105. L. 81.	s. 18. d. 5.

207. 102. 8. 5.

Creditori

Lo spedale di Messer Bonifazio nostro oste	f. 15.	
Giannotto di Brunoro sta co' noi	f. 35.	
Giuliano e Arigho linaiuoli	f. L. 22.	s. 8.
Mariotto speziale alla Palla	f. L. 51.	s. 5. d. 5.
Piero di Sancto Donnino	f. L. 12.	s. 9. d. 7.
Più altri crediti dal fiorino in sù	f. 12.	

62. 86. 8. 0.

Sbattuto e creditori da'debitori che montano i debitori fiorini dugentosette, lire centodua, soldi 8, d. 5. sbattuto fiorini sessantadua, lire ottantasei, s. 3 de'creditori, restano e'debitori f. 145, l. 16, s. 5, d. 5. E di merchatantia e denari contante f. 424, s. 14, d. 9 fatta a s. 85, per f. sono i debitori e merchatantia ci troviamo fiorini cinquecento settantatre, cioè 573, che me ne toccha per la mia metà fiorini dugento ottantasei, lire 2, soldi 2, d. 6, cioè f. 286, l. 2, s. 2, d. 6 e chosi toccha per la sua metà a Rinaldo mio fratello, chome per la sua scritta vedrete.

Saldo

Soma la prima faccia di sostanze	f. 173. s. 8. d. 7.
Somma la seconda	f. 29. s. 12. d. 6.

Somma la conpositione fatta d'accordo cogli ufficiali pe'traffichi computato debitori e creditori e contanti in tutto in f. 325 rogato ser Domenicho loro notaio

528. 1. 1.

Abattesi f. 5 per cento di f. 180. s. d. 9. di beni immobili f. 9.
E più per 4 bocche f. 800

Manchagli f. 281. s 18. d. 4.

Conposto per partito degli uficiali a dì 25 di settenbre 1458 per ogni sua sostanza in tutto in sol. dieci a oro di chatasto.
rogato ser Domenicho loro notaio f. s. 10.

1469

Simone di Giovanni di Simone orafo.

Ebbi nel primo catasto nel 1427 in comune e mio	f. — s. 4.
Ebbi nel ventisette 1451	f. 6 s. 16. d. 8.
Ebbi nel catasto 1458	f. — s. 10.
Ebbi nella ventura del 1468	f. — s. 11. d. 1.

Sustanzé.

Una chasa per non diviso per nostro abitare di me e di Rinaldo mio fratello, posta in el popolo di Sancto Lorenzo di Firenze (etc. etc.)
Un poderetto (suit l'indication des autres immeubles).
. .

Una schiava per nostro ghoverno di chasa d'età d'anni trenta due circha, è di Rossia, a nome Giuliana ed è per indivisa con Rinaldo mio fratello, vale in tutto fiorini cinquanta; tochami per la mia metà fiorini venticinque di suggello. f. 17. 17. 2.

Fo una bottegha d'orafo in nome di me e di Rinaldo mio fratello la quale bottega è in sul canto di chalimala, ed è dello spedale di messer Bonifazio, da primo e secondo via, da terzo l'arte de vaiaj, da quarto lo spedale detto. Paghiamo l'anno fiorini trentacinque di suggello tra sito e entratura. Traffichiamo in detta bottegha picchola cosa: sconto il dare collo avere. quando saremo inanzi alla vostra Signoria vi diremo nostro stato.

Bocche.

Simone di Giovanni d'età d'anni 63.
Appolonia mia donna d'età d'anni 46.
Francescha mia figliola d'età d'anni 16.
Giovanni mio figliolo d'età d'anni 15.
Mattea mia figliola d'età d'anni 7.
Beni alienati. (etc. etc.)

1480

Simone di Giovanni di Simone horafo, abito nel quartiere San Giovanni, popolo di Santo Lorenzo.

Ebbi nel chatasto l'anno 1470 in mio nome s. 10.

E di un sesto in detto ghonfalone f. 3, s. 4, d. 2.

Una chasa con tuti e' suoi abitaturi posta in detto popolo di San Lorenzo, dal canto della Macina (etc. etc.) E detta casa nel catasto 1470 si dette a mezo per non diviso chon Rinaldo mio fratello che oggi è morto, ed è per mio abitare.

Un podere.. (suit la liste des immeubles).

Fo una bottega d'arte d'orafo in mio nome, la quale traficho pocho, come quando saro inanzi a la vostra Signoria vi diro.

La detta bottegha è su canto di chalimala, tenghola a pigione dalo spedale di messer Bonifazio.......... paghamo l'ano, che volentieri la lascerei, fiorini 36 di suggello.

Bocche

Simone detto d'età d'anni 76.
Mad[a] Apolonia mia dona d'anni 56.
Giovanni mio figliolo, tengholo a bottegha mecho d'anni 25.
Anetta dona di Giovanni d'età d'anni 20.
Filipo di Giovanni d'età d'anni 10 mesi
Soma sue sustanze la prima faccia in questo 271.

	f. 350. 9. 11
Soma la sechonda facia in questo 271.	» 128. 8. 0
Soma sua scripta	» 478. 17. 11
Abatti 15 per cento per	» 23. 18. 10
.	» 453. 19. 1

Tochagli.... f. 5. 1. 4. s. 5. d. 8.
(Catasto del 1480. Quartiere S[to] Spirito. Gonfalone Drago. n° 1001 271).
Quartiere S. Spirito. Gonfalon Drago.

Sustanze

Ghino di Giovanni di Simone Ghini horafo dimora in Roma. Trovasi in Roma nel traficho della sua bottega in danari a rischotere e in merchatantia e masserizie atte a la detta arte de l'orafo che fanno in soma f. 5 s. 8 d.

 f. 200

17 debitori comincia Bruno di Nicholò setaiolo f. 25 e l'ultimo è Albizo dal Borgo f. 1, s. 11 e 4 in somma L. 74, s. 28 f. 79 s. 19 d.

D. Antonio di Matteo orafo f. XXXV.

Soma f. 114, s. 19, d. 8 instagli Antonio di Matteo suo procuratore de f. d. s. ottanta f. 80

Incharichi

Al maestro Nicholetto di Piero per tempo di sua vita per uno legame a lui fatto perchè m'insegnò fare le foglie le quali si mettono sotto le pietre f. 33 tocha lui 1. 27 l'anno f. 385.

4 creditori a ch'io debio dare con Andrea di Giusto di Choverello e compagni f. 6 al ritorno a Mona Giuliana f. 4 in somma f. 37 . 37

E più debo dare al Comune di Firenze per alchuno risidio de le prestanze de la novina passata e prestanzoni prima n'avevo f. 11 e prestanzoni secondo n'avevo f. 7 e per gli prestanzoni co lo sgravo f. 5, s. 8, d. 1, in tutto sono f. 350 f. 116 s. 13 d. —

instagli f. 538 s. 13 d. 0

Ghino di Giovanni detto di
anni 25 f. 200

Soma le sustanze per di
sopra f. 280 s. — d. —

Soma gl'incharichi qui di
sopra f. 538 s. 13 d. —

Soma gl' incarichi per le
teste f. 200 f. 200

 f. 738 s. 13 d. 10

Essi chomposto avere di Catasto f. iij a oro.
(Catasto del 1427. Quartiere S. Spirito. Gonfalone Drago. Fol. 145).

Gonfalone Nicchio

Quartiere di Santo Spirito. Gonfalone Nicchio.

Simone di Giovanni orafo. Ebbi di Catasto nel 1427 sotto nome di Giovanni di Giovanni sarto mio padre in detto Gonfalone f. s. 6. d.

Et di valsente nel 1451 in detto nome et Gonfalone s. 8. d. 6.

Et di Catasto nel 1458 sotto nome di Simone detto et detto Gonfalone f. 4. s. 1. d. 8.

Et di ventina nel 1468 sotto nome di Simone detto et detto Gonfalone f. 3, s. 18, d.

Sustanze

La metà di una casa chon più pezzi di terra lavoratia e vignata posta nel popolo della pieve di San Michele a Carmignano che a 1° 2° e 3° via a 4° le mura di Carmignano e altri più confini. Et l'altra

metà è di Salvestro di Tommaso Mazinghi. Ebbili chome appare per la scritta mia data al Catasto nel 58 et folla lavorare a opere sicchè non v'è lavoratore nè bestie nè presta. Rende l'anno in tutto detta metà

Grano staja venti	st. 20 —
Vino barili otto	b. 8 —
Biada staia quattro	st. 4 —

Di detta rendita non ne vegho capitale perchè non posso attendervi da me medesimo f. 240. 14. 4.

Fo una bottegha d'orafo in Roma nella quale non ho altro di corpo che masserizie appartenenti al mestieri, e ogni altra cosa che già v'ebbi di corpo ò consumato in infermità e per vivere cholla mia donna e famiglia et perchè sono acechato e infermo non mi posso valere d'altro di detto mestieri che d'una picchola parte delle manifatture mi da chi lavora in detta bottega, del quale guadagno a faticha posso vivere cholla mia brigata e pagare la pigione della casa e bottega. Ò consumato nella stanza di Roma e in infermità ciò che ò aquistato infino a qui nè mi sono mai potuto ripatriare perchè dalla graveza sono stato molto indebitamente charicho.

Pregho le vostre Signorie che usino discrezione in schontarmi detti beni venduti, benchè non sia chosì chiarito a chì et come e per quanto prezzo e quando. Et simile d'ogn'altra qualità che a questa scritta manchassi perchè quanto è detto è la propria verità, di che non posso dare altra notizia all'ufficio vostro perchè chostì non ò chì per me sia a fare simile atto chome si richiede et io già è XXXVI anni non sono stato chostì ma a Roma. Et però non posso sapere apieno quanto abbi a fare intorno a ciò f.

Incarichi

Truovomi debito chol Comune quanto vi può essere noto per graveze non pagate, non so il quanto ma è buona somma, il che mi si dovrebbe abbattere dalle sustanze perchè indebitamente sono stato gravato perchè non mi fu nell'ultimo Chatasto abattuto i beni alienati ne alchuno incaricho, anzi mi fu achatastato quello che non era da achatastare. Ma se dalle vostre Signorie sarò ridotto al dovere, mi sforzerò di satisfare al Chomune, perchè ò voglia di tornare a finire mia di nella mia patria, altrimenti sarò forzato finirli qui f.

Et più mi si debba abbattere la spesa di fare lavorare detto mezzo podere f.

Bocche

Simone detto d'età d'anni 60 è a Roma.
Madonna Maritana mia donna d'anni 28 è a Roma.
Francescha mia figliuola non legittima d'anni 6.
Soma sua sustanza in questo a 707 prima f. 240. 14. 4.
Abatti di f. 16. 17. 0 f. di possessioni a f. 5 per 00
f. 16. 10 a 7 per 00 fa valsente f. 12. 0. 2.
Abatti per una bocha — non s'abatte bo-
che perchè sono assenti a Roma 210. 0. 2.
Avanzagli chome di sopra si vede f. 230. 14. 2.
E per una testa
Tochagli di chatasto a f. 5 per migliaio
a f. 30. 14. 2. f. 1. s. 3. 1
E per una testa nulla f.
 f. 1. 3. 1.

(Catasto del 1470. S. Spirito. Gonfalone Nicchio, n° 317; fol. 707.)

BRODERIE

Nous ne saurions songer à publier ici toutes les pièces comptables relatives à des commandes de broderies, à des acquisitions d'étoffes. Force nous est de nous borner à un petit nombre de notices, parmi lesquelles celle qui concerne le frère Jean de Naples, l'habile artiste dominicain, mis en lumière par le P. Marchese, offre le plus d'intérêt (1). Nous y voyons en effet qu'il travaillait pour la cour pontificale dès 1428, ainsi plusieurs années avant l'avènement d'Eugène IV (Cf. t. I. p. 64, t. II, p. 315.

(1) *Memorie dei più insigni pittori, scultori e architetti domenicani;* 4° id. t. I, p. 583-535.

1423. 30. juin. A Janni de Consolo per prezzo de uno palio d'oro curso in Testaccia la festa del Corpo de Xpo. — d. XXVII, b. XXV. — Intr. et Exit., 1423-1424, fol. 137 v°

« 31 octobre. Mag. Antonio racamatori pro expensis factis in duobus vexillis cum armis d. n. papæ et Romanæ Ecclesiæ ornatis cum auro et argento et pro factura..... flor auri de camera triginta. — Intr. et Exit. 1423 - 1425, fol. 116 v°.

1428. 31 mai. Fl. XXI, bon. XXX datos Philippo racamatori pro quadam frisia (sic) facta ad usum d. n. papæ.

. .

Item flor. octo datos fratri Joanni de Neapoli pro certo laborerio facto in camera d. n. papæ

. .

Item fl. duos, bon. LVII cum dimidio datos Philippo racamatori pro consamento (sic) unius frisiæ ad usum d. n. papæ. — Intr. et Exit. 1426-1428, ff. 169 v°, 170.

1430. 18 mai. Fratri Johanni de Neapoli rachamatori pro duabus peciis figii (sic) per eum positi in pluviali albo d. n. papæ cum armis ejusdem d. n. papæ et pro auro et pro aliis ibidem positis et pro manufactura flor. auri de camera octo. — Intr. et Exit. 1429-1430, fol. 91 v° (1).

(1) Voy. en outre sur des achats d'étoffes ou des commandes de broderies: Intr. et Exitus 1418-1423, ff. 155 v°, 170 v°, 200, 224 v°; 1423-1424, ff. 137 v°, 151 v°, 203, 223, 226, 227, 242 v°, 1423-1425; ff. 103 v°, 105 v°, 109 v°, 126 v°, 131, 172; 1425-1426, ff. 54 v°, 74 v°; 1426-1428, ff. 127 v°, 137 v°, 140 v°, 163 v°; 1429-1430, ff. 86 v°, 93 v°, etc.

www.ingramcontent.com/pod-product-compliance
Lightning Source LLC
Chambersburg PA
CBHW030123230526
45469CB00005B/1777